名家教你写

赵孟頫小楷《洛神赋》

视频精讲版

◎韦斯琴 编

中原出版传媒集团
中原传媒股份公司
河南美术出版社
·郑州·

神
斯
鸿
對
觀
域
背
宓

余從京域言歸東藩背伊闕越轘辕經通谷

斯賦其詞曰

之神名曰宓妃感宗玉對楚王神女之事遂作

黄初三年余朝京師還濟洛川古人有言斯水

曹子建

图书在版编目（CIP）数据

赵孟頫小楷《洛神赋》/ 韦斯琴编. — 郑州：河南美术出版社，2023.5
（名家教你写：视频精讲版）
ISBN 978-7-5401-6138-5

Ⅰ.①赵… Ⅱ.①韦… Ⅲ.①楷书 – 碑帖 – 中国 – 元代 Ⅳ.①J292.25

中国国家版本馆CIP数据核字(2023)第048485号

名家教你写　视频精讲版

赵孟頫小楷《洛神赋》

韦斯琴　编

出　版　人　王广照
责任编辑　谷国伟　赵　帅
责任校对　裴阳月
装帧设计　杨慧芳
出版发行　河南美术出版社
　　　　地　　址　郑州市郑东新区祥盛街27号
　　　　邮政编码　450016
　　　　电　　话　0371-65788152
印　　刷　河南瑞之光印刷股份有限公司
经　　销　新华书店
开　　本　889mm×1194mm　1/16
印　　张　2.25
字　　数　28.5千字
版　　次　2023年5月第1版
印　　次　2023年5月第1次印刷
书　　号　ISBN 978-7-5401-6138-5
定　　价　25.80元

出版说明

赵孟頫（1254—1322），字子昂，号松雪道人，水精宫道人。湖州（今属浙江）人。官至翰林学士承旨，封魏国公，谥文敏。楷书四大家之一。其人博学多才，能诗善文，工书法，精绘艺，擅金石，通律吕，解鉴赏。其于书法和绘画成就最高，开创元代新画风，被称为『元人冠冕』。有《松雪斋集》十卷、外集一卷传世。另著有《谈录》一卷。

《洛神赋》是一篇千余字的辞赋，是三国时期魏国著名文学家曹植所写的浪漫主义名篇，作为建安文学的代表作品之一，在我国文学史上享有极高的赞誉。

曹植写《洛神赋》时三十岁，正才华横溢，文思泉涌，他虚构了自己在洛水边与洛神相遇的奇幻情境。全篇词采流丽，想象丰富，描写细腻，由静态到动态，引读者随之惊艳，随之心动，随之流连，随之叹惋……曹植精妙的文学语言、自如的行文方式，让洛神诗意地、鲜活地展现在每一位读者的心里，也引发了后世书画家们一而再、再而三地以笔墨来传诵。

东晋画家顾恺之便绘有《洛神赋图》长卷，现有唐宋时期的摹本存世。

东晋大书法家王献之曾用小楷书《洛神赋》，传至宋代时，仅存有十三行，北宋米芾辑刻的《宝晋斋法帖》中便有呈现。因文字刻于玉石上，被后世称为《玉版十三行》。

据记载，王献之所书《洛神赋》仅留存的十三行墨迹本，到元代仍然存世，而赵孟頫便是它的最后一位收藏者。

赵孟頫得到《玉版十三行》墨迹本的过程，清楚地记录在他的诗文集《松雪斋集》卷十中。

因为王献之的小楷《洛神赋》仅剩十三行，赏之意犹未尽，赵孟頫遂以小楷抄录了《洛神赋》。此册为延祐六年（1319）书，纸本，原作当为手卷，清代时被裁割重装为六开十二页，每页纵25.7厘米，横10.3厘米到13厘米不等，故宫博物院藏。文末钤『赵氏子昂』印，卷首有『赵』『大雅』印。册中鉴藏印章有『文徵明印』『衡山』『三桥居士』印，以及明项元汴、清梁清标及嘉庆内府诸印。首开下角有项氏『晚』字《千字文》编号。册后有元代张雨、陈方和清代周升桓跋语。

赵孟頫的小楷《洛神赋》，写得婀娜多姿而不

失刚健，神采奕奕。逐行逐字临写时，深感赵孟頫晚年的书艺已达纯熟完美之境，仿佛流淌的音乐，柔曼处扣人心弦，激荡处则令人热血沸腾。

透过赵孟頫精美的小楷来读《洛神赋》，隔着一千八百年的时光，我们仍会在字里行间为洛神的美怦然心动。而看赵孟頫笔下的「翩若惊鸿，婉若游龙」，你会在不知不觉中被这些字的架构吸引，为之流连，更时常追摹。

当汉字在书家的笔下，诠释出形态之外的意韵，我们便会在「修短合度」间读出玉颜，读出爱恋，读出情怀与境界。

可当我们随着赵孟頫的笔墨，看到「泪流襟之浪浪」「哀一逝而异乡」时，更会在他的架构里体会出旷世的悲凉。那是人神之别，也是现世与梦幻的挥别。世间所有的相聚都是短暂的，而离别才是生命常态。

但是，隔着七百余年的时光，我们在赵孟頫精美的小楷作品《洛神赋》里，分明看见了曹子建的英姿勃发，看见了洛神的瑰姿艳逸、柔情绰态。我们还在赵孟頫的笔墨间遇见了晋唐，更有他的莲花庄。

艺术定格了美，而美徜徉在历史的长河里，静静地陶冶着人类的性灵。

那么，握笔体会吧！

洛神賦 并序

曹子建

洛神赋并序曹子建

黄初三年余朝京師還濟洛川古人有言斯水

黄初三年余朝京师还济洛川古人有言斯水

之神名曰宓妃感宋玉對楚王神女之事遂作

之神名曰宓妃感宋玉对楚王神女之事遂作

斯賦其詞曰

斯赋其词曰

余從京域言歸東藩背伊闕越轘轅經通谷

余从京域言归东藩背伊阙越轘辕经通谷

陵景山日既西傾車殆馬煩爾迺稅駕乎衡皋

陵景山日既西倾车殆马烦尔乃税驾乎衡皋

四

秣駟乎芝田容與乎陽林流眄乎洛川於是精

秣驷乎芝田容与乎阳林流眄乎洛川于是精

移神駭忽焉思散俯則未察仰以殊觀睹一麗

移神骇忽焉思散俯则未察仰以殊观睹一丽

人于巖之畔迺援御者而告之曰爾有覿於彼者

人于岩之畔乃援御者而告之曰尔有觌于彼者

乎彼何人斯若此之豔也御者對曰臣聞河洛之

乎彼何人斯若此之艳也御者对曰臣闻河洛之

神名曰宓妃然則君王之所見無迺是乎其狀若

神名曰宓妃然则君王之所见无乃是乎其状若

何臣顧聞之余告之曰其形也翩若驚鴻婉若遊龍

何臣愿闻之余告之曰其形也翩若惊鸿婉若游龙

榮耀秋菊華茂春松髣髴兮若輕雲之蔽月

荣耀秋菊华茂春松仿佛兮若轻云之蔽月

飄飄兮若流風之迴雪遠而望之皎若太陽升朝

飘飘兮若流风之回雪远而望之皎若太阳升朝

霞迫而察之灼若夫渠出渌波襛纖得衷脩短

霞迫而察之灼若夫渠出渌波秾纤得衷修短

合度肩若削成腰如約素延頸秀項皓質呈露

合度肩若削成腰如约素延颈秀项皓质呈露

芳澤無加鉛華弗御雲髻峨峨修眉聯娟丹唇

芳泽无加铅华弗御云髻峨峨修眉联娟丹唇

外朗皓齒內鮮明眸善睞靨輔承權柔情綽

外朗皓齿内鲜明眸善睐靥辅承权（柔情绰）

瓌姿艷逸儀靜體閑柔情綽態媚於語言

瑰姿艳逸仪静体闲柔情绰态媚于语言

奇服曠世骨像應圖披羅衣之璀粲兮珥瑤碧

奇服旷世骨像应图披罗衣之璀粲兮珥瑶碧

之華琚戴金翠之首飾綴明珠以耀躯踐遠遊

之华琚戴金翠之首饰缀明珠以耀躯践远游

右蔭桂旗攘皓腕於神滸兮採湍瀨之玄芝

右荫桂旗攘皓腕于神浒兮采湍濑之玄芝

�於山隅於是忽焉縱體以敖以嬉左倚採旄

蹰于山隅于是忽焉纵体以敖以嬉左倚采旄

之文履曳霧綃之輕裾微幽蘭之芳藹兮步蹰

之文履曳雾绡之轻裾微幽兰之芳蔼兮步蹰

一〇

余情悦其淑美兮心振荡而不怡无良媒以接

余情悦其淑美兮心振荡而不怡无良媒以接

欢兮托微波而通辞愿诚素之先达兮解玉佩以

要之嗟佳人之信修羌习礼而明诗抗琼瑶以和

余兮指潜渊以為期執拳拳之款實兮懼斯靈

余兮指潜渊以为期执拳拳之款实兮惧斯灵

之我欺感交甫之棄言兮悵猶豫而狐疑收和顏

之我欺感交甫之弃言兮怅犹豫而狐疑收和颜

以靜志兮申禮防以自持於是洛靈感焉徙倚

以静志兮申礼防以自持于是洛灵感焉徙倚

彷徨神光離合乎陰乎陽攉輕軀以鶴立若將飛

彷徨神光离合乎阴乎阳攉轻躯以鹤立若将飞

而未翔踐椒塗之郁烈步衡薄而流芳超長吟

而未翔践椒涂之郁烈步衡薄而流芳超长吟

以慕遠兮聲哀厲而彌長爾迺眾靈雜遝命疇

以慕远兮声哀厉而弥长尔乃众灵杂遝命畴

啸侣或戏清流或翔神渚或採明珠或拾翠羽

啸侣或戏清流或翔神渚或采明珠或拾翠羽

從南湘之二姚携漢濵之遊女歎匏娲之無匹兮

从南湘之二姚携汉滨之游女叹匏娲之无匹兮

詠牵牛之獨處揚輕袿之倚靡翳脩袖以延佇

咏牵牛之独处扬轻袿之倚靡翳修袖以延伫

體迅飛鳧飄忽若神陵波微步羅韤生塵動

体迅飞凫飘忽若神陵波微步罗袜生尘动

無常則若危若安進止難期若往若還轉眄流

无常则若危若安进止难期若往若还转眄流

精光動潤玉額含辭未吐氣若幽蘭華容婀娜

精光（动）润玉颜含辞未吐气若幽兰华容婀娜

令我忘飡於是屏翳收風川后静波馮夷擊鼓女

令我忘餐于是屏翳收风川后静波冯夷击鼓女

娲清歌騰文魚以警乘鳴玉鸞以偕逝六龍儼其

娲清歌腾文鱼以警乘鸣玉鸾以偕逝六龙俨其

齊首載雲車之容裔鯨鯢踊而夾轂水禽翔而

齐首载云车之容裔鲸鲵踊而夹毂水禽翔而

為衛於是越北阯過南密紆素領迴清陽動朱

为卫于是越北阯过南冈纤素领回清阳动朱

唇以徐言陳交接之大綱恨人神之道殊兮怨

唇以徐言陈交接之大纲恨人神之道殊兮怨

盛年之莫當抗羅袂以掩涕兮涙流襟之浪浪

盛年之莫当抗罗袂以掩涕兮泪流襟之浪浪

悼良會之永絕兮哀一逝而異鄉無微情以効愛

悼良会之永绝兮哀一逝而异乡无微情以効爱

兮獻江南之明璫雖潛處於太陰長寄心於君

兮献江南之明璫虽潜处于太阴长寄心于君

王忽不悟其所舍悵神宵而蔽光於是背下陵

王忽不悟其所舍怅神宵而蔽光于是背下陵

高足往神留遺情想像顧望懷愁冀靈體之復

形御輕舟而上溯浮長川而忘返思綿綿而增慕

夜耿耿而不寐沾繁霜而至曙命僕夫而就駕吾

将归乎东路揽骓辔以抗策怅盘桓而不能去

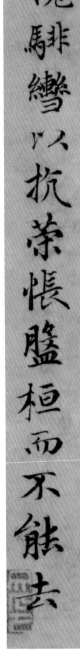

延祐六年八月五日吴兴赵孟頫书

洛神赋 并序

曹子建

黄初三年 余朝京师 还济洛川 古人有言 斯水

之神名曰宓妃 感宋玉对楚王神女之事 遂作

斯赋 其词曰

余从京域 言归东藩 背伊阙 越轘辕 经通谷

陵景山 日既西倾 车殆马烦 尔迺税驾乎蘅皋

秣驷乎芝田 容与乎阳林 流眄乎洛川 于是精

移神駭忽焉思散俯則未察仰以殊觀睹一麗
人于巖之畔遡援御者而告之曰爾有覿於彼者
乎彼何人斯若此之艷也御者對曰臣聞河洛之
神名曰宓妃然則君王之所見無迺是乎其狀若
何臣聞之余告之曰其形也翩若驚鴻婉若遊龍
榮耀秋菊華茂春松髣髴兮若輕雲之蔽月

飘飖兮若流风之迴雪远而望之皎若太阳升朝

霞迫而察之灼若夫渠出渌波襛纤得衷脩短

合度肩若削成腰如约素延颈秀项皓质呈露

芳泽无加铅华弗御云髻峩峩脩眉联娟丹唇

外朗皓齿内鲜明眸善睐靥辅承权柔情绰

瑰姿艳逸仪静体闲柔情绰态媚於语言

奇服曠世骨像應圖披羅衣之璀粲兮珥瑶碧
之華琚戴金翠之首飾綴明珠以耀軀踐遠遊
之文履曳霧綃之輕裾微幽蘭之芳藹兮步踟
躕於山隅於是忽焉縱體以敖以嬉左倚采旄
右蔭桂旗攘皓腕於神滸兮採湍瀨之玄芝
余情悅其淑美兮心振蕩而不怡無良媒以接

歡兮诡微波而通辞。愿诚素之先達兮，解玉佩以要之。嗟佳人之信脩，羌习礼而明诗，抗琼珶以和予兮，指潜渊以为期。执拳拳之款实兮，惧斯灵之我欺。感交甫之弃言兮，帐犹豫而狐疑，收和颜以静志兮，申礼防以自持。于是洛灵感焉，徙倚彷徨，神光离合，乍阴乍阳，竦轻躯以鹤立，若将飞

而未翔踐椒塗之郁烈步衡薄而流芳超長吟
以慕遠予聲哀厲而彌長爾迺衆靈雜遝命儔
嘯侶或戲清流或翔神渚或採明珠或拾翠羽
從南湘之二妃攜漢濱之遊女歎匏瓜之無匹兮
詠牽牛之獨處揚輕袿之猗靡兮翳脩袖以延佇
體迅飛鳧飄忽若神陵波微步羅韈生塵動

無常則若危若安進止難期若往若還轉眄流

精光動潤玉顏含辭未吐氣若幽蘭華容婀娜

令我忘湌於是屏翳收風川后靜波馮夷擊鼓女

媧清歌騰文魚以警乘鳴玉鸞以偕逝六龍儼其

齊首載雲車之容裔鯨鯢踊而夾轂水禽翔而

為衛於是越北沚過南岡紆素領迴清陽動朱

眷以徐言陳交接之大綱恨人神之道殊兮怨

盛年之莫當抗羅袂以掩涕兮淚流襟之浪浪

悼良會之永絕兮哀一逝而異鄉無微情以效愛

獻江南之明璫雖潛處於太陰長寄心於君王

忽不悟其所舍悵神宵而蔽光於是背下陵

高足往神留遺情想像顧望懷愁冀靈體之復

形御轻舟而上溯浮长川而忘返思緜緜而增慕夜耿耿而不寐霑繁霜而至曙命僕夫而就驾吾将归乎东路揽騑辔以抗策怅盘桓而不能去

延祐六年八月五日吴兴赵孟頫書

対

神

楚

还

域

斯

背

宓

辗

感

鸿

税

耀

驾

佛

衡

兮

焉

秾

观

秀

纤

闲

腰

柔

质

珠

鲜

体

仪